颜欧柳赵合集

柳公权书法集 下

(唐) 柳公权 书

教育科学出版社
·北京·









送贈宣義大師歸林詩
金紫光祿大夫守
工部尚書上柱國
河東郡開國公柳
公權書

雲水僧來說我師　撇
札轉高奇揮毫傳下
千年字貞石曾留幾霎
碑混俗市郵人莫測和
光蹤跡鶴應知蓮花結







柳公權書法集

歸林詩碑　一五五
歸林詩碑　一五六

社須容我不似陶潛愛
酒卮
紀贈歌詩繫百人序師
多藝各求新未言篆籀
飛龍鳳且說風騷感鬼

神琴有古聲清耳目鶴
無凡態意埃塵英公
所學還如此不錯承恩
近紫宸
學就書聞在道林幾年

學original書聞古茶林卷平
並 茶家
西學景坎北不静恩
無乃感嘉林公
林茶有古聲青耳目

飛猶風且經風總恩
之葉谷未傑未言葉絲
與韻漏苦漢百入家
酲而
於原容外不好劇響愛

蘇公蘇書茶卷

韻林辞章
韻林辞章

一五六
一五五

辛苦用身心九霄雨露
酬身早百首風騷立意
深青白野雲開裏卧古
今碑碣醉中尋因何負
此多般藝可惜教師績

雪侵
文章篆籀久傳芳灰志
禪門道愈光豐鎬有心
營寶刹瀟湘無意卧雲
房陶情早著詩千首混







俗何妨酒百觚若言宗
雷重結社顏持香火學
空王
方袍熱染出彤庭夕
在林泉養性靈無事燒

心長見醉有名傳世下
曾醒多年別我頭先白
此日逢師眼倍青記得
上都相會吾夜夜飛杯
篆老君經





柳公權書法集

歸林詩碑
歸林詩碑

一六一
一六二

安風月更誰知閑騎瘦
馬尋碑去醉卧荒廬出
寺遲辭贍不容誇犬子
興闌兼許吐魚兒左馮

假道來看我正值嚴冬
大雪時
書札精奇已换鵝仍聞
俊舊卧煙蘿詩成萬首
猶嫌少酒飲千鍾不怕

三事天衣雨字師長

[篆書古籍頁面,文字辨識困難]

多鄉寺夜開雲夢月石
房寒鑱洞庭波知師収
拾南歸去為憶漁人唱
楚歌
西遊久不得師書覩物

相思展篆圖情厚未忘
蓮社約分深曾伴橘洲
居青雲作陣宜長卧白
酒資吟莫破除見說近
來揮彩筆字皆飛動有







衡岳煙蘿紫閣雲名高
湖外晚遊泰清詞古學
儒生業圓笠方袍釋子
身竹杖柱歸山裏寺篆

書留與世間人我疑簪
組成為縛窒仰吾師去
路塵
篆寫千文邁古今感陶
丞旨撰碑陰兩朝雨露

功夫

柳公權書法集

歸林詩碑　一六五
歸林詩碑　一六六

書中得滿篋詩章物外
尋衡岳水雲長挂夢
帝城煙月不開心西遊
去後無消息想共陳摶
一霎吟

會昌元年正月六日建











金剛般若波羅蜜經

如是我聞一時佛在舍衛國
祇樹給孤獨園與大比丘眾
千二百五十人俱尔時世尊食時
著衣持鉢入舍衛大城乞食於
其城中次第乞已還至本處飯
食訖收衣鉢洗足已敷座而坐

柳公權書法集
金剛般若波羅蜜經
金剛般若波羅蜜經
一六九
一七〇

時長老須菩提在大眾中即從
座起偏袒右肩右膝著地合掌
恭敬而白佛言希有世尊如來
善護念諸菩薩善付囑諸菩提
世尊善男子善女人發阿耨多
羅三藐三菩提心應云何住云
何降伏其心佛言善哉善哉須
菩提如汝所說如來善護念諸







菩薩善付囑諸菩薩汝今諦聽
當為汝說善男子善女人發阿
耨多羅三藐三菩提心應如是
住如是降伏其心唯然世尊願
樂欲聞佛告須菩提諸菩
薩摩訶薩應如是降伏其心所
有一切眾生之類若卵生若胎
生若濕生若化生若有色若無

色若有想若無想若非有想非
無想我皆令入無餘涅槃而滅
度之如是滅度無量無數無邊
眾生實無眾生得滅度者何以
故須菩提若菩薩有我相人相
眾生相壽者相即非菩薩復
次須菩提菩薩於法應無所住
行於布施所謂不住色布施不







柳公權書法集

金剛般若波羅蜜經

住聲香味觸法布施須菩提菩
薩應如是布施不住於相何以
故若菩薩不住相布施其福德
不可思量須菩提於意云何東
方虛空可思量不不也世尊須
菩提南西北方四維上下虛空
可思量不不也世尊須菩提菩
薩無住相布施福德亦復如是

金剛般若波羅蜜經

不可思量須菩提菩薩但應如
所教住須菩提於意云何可以
與相見如來不不也世尊不可
以相得見如來何以故如來
所說身相即非身相佛告須菩
提凡所有相皆是虛妄若見諸
相非相則見如來須菩提白
佛言世尊頗有眾生得聞如是







言說章句生實信不佛告須菩提莫作是說如來滅後五百歲有持戒修福者於此章句能生信心以此為實當知是人不於一佛二佛三四五佛而種善根已於無量千萬佛所種諸善根聞是章句乃至一念生淨信者須菩提如來悉知悉見是諸

眾生得如是無量福德何以故是諸眾生無復我相人相眾生相壽者相亦無法相無非法相何以故是諸眾生若心取相則為著我人眾生壽者若取法相即著我人眾生壽者何以故若取非法相即著我人眾生壽者是故不應取法不應取非法以

蘇公文集　金剛般若波羅蜜經

金剛般若波羅蜜經





是義故如来常說汝等比丘知
我說法如筏喻者法尚應捨何
況非法須菩提於意云何如来
得阿耨多羅三藐三菩提耶如
来有所說法耶須菩提言如我
解佛所說義無有定法名阿耨
多羅三藐三菩提亦無有定法
如来可說何以故如来所說法

皆不可取不可說非法非非法
所以者何一切賢聖皆以無為
法而有差別須菩提於意云
何若人滿三千大千世界七寶
以用布施是人所得福德寧為
多不須菩提言甚多世尊何以
故是福德即非福德性是故如
来說福德多若復有人於此經





中受持乃至四句偈等為他人說其福勝彼何以故須菩提一切諸佛及諸佛阿耨多羅三藐三菩提法皆從此經出須菩提所謂佛法者即非佛法須菩提於意云何須陀洹能作是念我得須陀洹果不須菩提言不也世尊何以故須陀洹名為入流

而無所入不入色聲香味觸法是名須陀洹須菩提於意云何斯陀含能作是念我得斯陀含果不須菩提言不也世尊何以故斯陀含名一往來而實無往來是名斯陀含須菩提於意云何阿那含能作是念我得阿那含果不須菩提言不也世尊何





尊佛如是得無諍三昧人中最
漢若阿羅漢作是念我得阿羅
漢道即為著我人眾生壽者世
何以故實無有法名阿羅漢世
羅漢道不須菩提言不也世尊
云何阿那含能作是念我得阿
來是故名阿那含須菩提於意
以故阿那含名為不來而實無

柳公權書法集
金剛般若波羅蜜經
金剛般若波羅蜜經
一八一
一八二

為第一是第一離欲阿羅漢我
下作是念我是離欲阿羅漢世
尊我若作是念我得阿羅漢道
世尊則不說須菩提是樂阿蘭
那行者以須菩提實無所行而
名須菩提是樂阿蘭那行佛告
須菩提於意云何如來昔在然
燈佛所於法有所得不不世尊如

柳公權書法集

金剛般若波羅蜜經 一八三

金剛般若波羅蜜經 一八四

來在然燈佛所於法實無所得
須菩提於意云何菩薩莊嚴佛
土不不也世尊何以故莊嚴佛
土者則非莊嚴是名莊嚴是故
須菩提諸菩薩摩訶薩應如是
生清淨心不應住色生心不應
住聲香味觸法生心應無所住
而生其心須菩提譬如有人身

如須彌山王於意云何是身為
大不須菩提言甚大世尊何以
故佛說非身是名大身須菩
提如恒河中所有沙數如是沙
等恒河於意云何是諸恒河沙
寧為多不須菩提言甚多世尊
但諸恒河尚多無數何況其沙
須菩提我今實言告汝若有善







柳公權書法集

金剛般若波羅蜜經
金剛般若波羅蜜經

一八五
一八六

男子善女人以七寶滿爾所恒河沙數三千大千世界以用布施得福多不須菩提言甚多世尊佛告須菩提若善男子善女人於此經中乃至受持四句偈等為他人說而此福德勝前福德復次須菩提隨說是經乃至四句偈等當知此處一切世間

天人阿修羅皆應供養如佛塔廟何況有人盡能受持讀誦須菩提當知是人成就最上第一希有之法若是經典所在之處則為有佛若尊重弟子爾時須菩提白佛言世尊當何名此經我等云何奉持佛告須菩提是經名為金剛般若波羅蜜以





柳公權書法集

金剛般若波羅蜜經

須菩提諸微塵如來說非微塵是為不須菩提甚多世尊云何三千大千世界所有微塵世尊如來無所說須菩提於意來有所說法不須菩提白佛言若波羅蜜須菩提於意云何如菩提佛說般若波羅蜜則非般是名字汝當奉持所以者何須

是名微塵如來說世界非世界是名世界須菩提於意云何以三十二相見如來不不也世尊何以故如來說三十二相即是非相是名三十二相須菩提若有善男子善女人以恆河沙等身命布施若復有人於此經中乃至受持四句偈等為他人









若以色見我　以音聲求我
是人行邪道　不能見如來



右側:

德世尊是實相者則是非相是
相當知是人成就第一希有功
人得聞是經信心清淨則生實
曾得聞如是之經世尊若復有
深經典我從昔來所得慧眼未
白佛言希有世尊佛說如是甚
說是經深解義趣涕淚悲泣而
爾時須菩提聞

（中央標題欄：柳公權書法集　金剛般若波羅蜜經　金剛般若波羅蜜經　一八九　一九〇）

左側:

壽者相即是非相何以故離一
何我相即是非相人相眾生相
相人相眾生相壽者相所以者
為第一希有何以故此人無我
生得聞是經信解受持是人則
難若當來世後五百歲其有眾
聞如是經典信解受持不足為
故如來說名實相世尊我今得
說其福甚多





190 189

柳公權書法集

金剛般若波羅蜜經

金剛般若波羅蜜經

一九一

一九二

切諸佛相則名諸佛告須菩提如是如是若復有人得聞是經不驚不怖不畏當知是人甚為希有何以故須菩提如來說第一波羅蜜非第一波羅蜜是名第一波羅蜜須菩提忍辱波羅蜜如來說非忍辱波羅蜜何以故須菩提如我昔為歌利

王割截身體我於尒時無我相無人相無眾生相無壽者相何以故我於往昔節節支解時若有我相人相眾生相壽者相應生瞋恨須菩提又念過去於五百世作忍辱仙人於尒所世無我相無人相無眾生相無壽者相是故須菩提菩薩應離一切







相發阿耨多羅三藐三菩提心不應住色生心不應住聲香味觸法生心應生無所住心若心有住則為非住是故佛說菩薩心不應住色布施須菩提菩薩為利益一切眾生應如是布施如來說一切諸相即是非相又說一切眾生則非眾生須菩提如來是真語者實語者如語者不誑語者不異語者須菩提如來所得法此法無實無虛須菩提若菩薩心住於法而行布施如人入闇則無所見若菩薩心不住法而行布施如人有目日光明照見種種色須菩提當來之世若有善男子善女人能於

金剛般若波羅蜜經

(Text too difficult to reliably transcribe from rotated low-resolution image)

柳公權書法集

金剛般若波羅蜜經

金剛般若波羅蜜經

一九五

一九六

千萬億劫以身布施若復有人
恒河沙等身布施如是無量百
恒河沙等身布施後日分亦以
恒河沙等身布施中日分復以
若有善男子善女人初日分以
成就無量無邊功德須菩提
智慧悉知是人悉見是人皆得
此經受持讀誦則為如來以佛

聞此經典信心不逆其福勝彼
何況書寫受持讀誦為人解說
須菩提以要言之是經有不可
思議不可稱量無邊功德如來
為發大乘者說為發最上乘者
說若有人能受持讀誦廣為人
說如來悉知是人悉見是人皆
成就不可量不可稱無有邊不



可思議切德如是人等則為荷
擔如来阿耨多羅三藐三菩提
何以故須菩提若樂小法者著
我見人見眾生見壽者見則於
此經不能聽受讀誦為人解說
須菩提在在處處若有此經一
切世間天人阿脩羅所應供養
當知此處則為是塔皆應恭敬

作禮圍繞以諸華香而散其處
復次須菩提善男子善女人
受持讀誦此經若為人輕賤是
人先世罪業應墮惡道以今世
人輕賤故先世罪業則為消滅
當得阿耨多羅三藐三菩提須
菩提我念過去無量阿僧祇劫
於然燈佛前得值八百四千萬

柳公權書法集
金剛般若波羅蜜經
金剛般若波羅蜜經
一九七
一九八

億那由他諸佛悉皆供養承事
無空過者若復有人於後末世
能受持讀誦此經所得功德於
我所供養諸佛功德百分不及
一千萬億分乃至算數譬喻所
不能及須菩提若善男子善女
人於後末世有受持讀誦此經
所得功德我若具說者或有人

聞心則狂亂狐疑不信須菩提
當知是經義不可思議果報亦
不可思議介時須菩提白佛言
世尊善男子善女人發阿耨多
羅三藐三菩提心云何應住云
何降伏其心佛告須菩提善男
子善女人發阿耨多羅三藐三
菩提者當生如是心我應滅度

此页为《金刚般若波罗蜜经》影印本，图像倒置，文字辨识有限，暂不逐字转录。

柳公權書法集

金剛般若波羅蜜經

金剛般若波羅蜜經

二〇一

二〇二

一切眾生滅度一切眾生已而無有一眾生實滅度者何以故若菩薩有我相人相眾生相壽者相則非菩薩所以者何須菩提實無有法發阿耨多羅三藐三菩提者須菩提於意云何如來於然燈佛所有法得阿耨多羅三藐三菩提不不也世尊如

我解佛所說義佛於然燈佛所無有法得阿耨多羅三藐三菩提佛言如是如是須菩提實無有法如來得阿耨多羅三藐三菩提須菩提若有法如來得阿耨多羅三藐三菩提者然燈佛則不與我授記汝於來世當得作佛号釋迦牟尼以實無有法得

金剛般若波羅蜜經

須菩提於意云何如來得阿耨多
羅三藐三菩提耶如來有所說法耶
須菩提言如我解佛所說義無有定
法名阿耨多羅三藐三菩提亦無有
定法如來可說何以故如來所說法
皆不可取不可說非法非非法所以
者何一切賢聖皆以無為法而有差別

須菩提於意云何若人滿三千
大千世界七寶以用布施是人
所得福德寧為多不須菩提言
甚多世尊何以故是福德即非
福德性是故如來說福德多若
復有人於此經中受持乃至四
句偈等為他人說其福勝彼何
以故須菩提一切諸佛及諸佛
阿耨多羅三藐三菩提法皆從
此經出須菩提所謂佛法者即
非佛法

阿耨多羅三藐三菩提是故然燈佛與我授記作是言汝於來世當得作佛号釋迦牟尼何以故如來者即諸法如義若有人言如來得阿耨多羅三藐三菩提須菩提實無有法佛得阿耨多羅三藐三菩提須菩提如來所得阿耨多羅三藐三菩提於

是中無實無虛是故如來說一切法皆是佛法須菩提所言一切法者即非一切法是故名一切法須菩提譬如人身長大須菩提言世尊如來說人身長大則為非大身是名大身須菩提菩薩亦如是若作是言我當滅度無量眾生則不名菩薩何以

柳公權書法集

金剛般若波羅蜜經

金剛般若波羅蜜經

二〇三
二〇四





故須菩提無有法名為菩薩是
故佛說一切法無我無人無眾
生無壽者須菩提若菩薩作是
言我當莊嚴佛土是不名菩薩
何以故如來說莊嚴佛土者即
非莊嚴是名莊嚴須菩提若菩
薩通達無我法者如來說名真
是菩薩須菩提於意云何如

來有肉眼不如是世尊如來有
肉眼須菩提於意云何如來有
天眼不如是世尊如來有天眼
須菩提於意云何如來有慧眼
不如是世尊如來有慧眼須菩
提於意云何如來有法眼不如
是世尊如來有法眼須菩提於
意云何如來有佛眼不如是世

故須菩提無有法名慈菩薩是









柳公權書法集

金剛般若波羅蜜經
金剛般若波羅蜜經

來如來有佛眼須菩提於意云
何恒河中所有沙佛說是沙不
如是世尊如來說是沙須菩提
於意云何如一恒河中所有沙
有如是等恒河是諸恒河所有
沙數佛世界如是寧為多不甚
多世尊佛告須菩提爾所國土
中所有眾生若干種心如來悉

知何以故如來說諸心皆為非
心是名為心所以者何須菩提
過去心不可得現在心不可得
未來心不可得須菩提於意云
何若有人滿三千大千世界七
寶以用布施是人以是因緣得
福多不如是世尊此人以是因
緣得福甚多須菩提若福德有













右侧：

寧如來不說得福德多以福德
無故如來說得福德多須菩提
於意云何佛可以具足色身見
不不也世尊如來不應以色身
見何以故如來說具足色身即
非具足色身是名具足色身須
菩提於意云何如來可以具足
諸相見不不也世尊如來不應

中间（书脊）：
柳公權書法集
金剛般若波羅蜜經
金剛般若波羅蜜經
二〇九
二一〇

左侧：

以具足諸相見何以故如來說
諸相具足即非具足是名諸相
具足須菩提汝勿謂如來作是
念我當有所說法莫作是念何
以故若人言如來有所說法即
為謗佛不能解我所說故須菩
提說法者無法可說是名說法
須菩提白佛言世尊佛得阿耨











柳公權書法集

金剛般若波羅蜜經

金剛般若波羅蜜經

二一二


修一切善法則得阿耨多羅三
提以無我無人無眾生無壽者
高下是名阿耨多羅三藐三菩
提復次須菩提是法平等無有
可得是名阿耨多羅三藐三菩
羅三藐三菩提乃至無有少法

中列：
菩提須菩提所言善法者
如來說非善法是名善法須菩
提若三千大千世界中所有諸
須彌山王如是等七寶聚有人
持用布施若人以此般若波羅
蜜經乃至四句偈等受持為他
人說於前福德百分不及一百
千萬億分乃至算數譬喻所不

左列：
多羅三藐三菩提為無所得耶
如是如是須菩提我於阿耨多



能及須菩提於意云何汝等勿
謂如來作是念我當度眾生須
菩提莫作是念何以故實無有
眾生如來度者若有眾生如來
度者如來則有我人眾生壽者
須菩提如來說有我者則非有
我而凡夫之人以為有我須菩
提凡夫者如來說則非凡夫須

菩提於意云何可以三十二相
觀如來不須菩提言如是如是
以三十二相觀如來佛言須菩
提若以三十二相觀如來者轉
輪聖王則是如來須菩提白佛
言世尊如我解佛所說義不應
以三十二相觀如來尒時世尊
而說偈言





若以色見我　以音聲求我
是人行邪道　不能見如來



柳公權書法集

金剛般若波羅蜜經
金剛般若波羅蜜經

二一五
二一六

若以色見我
人行邪道不能見如來須菩
提汝若作是念如來不以具足
相故得阿耨多羅三藐三菩
提須菩提莫作是念如來不以具
足相故得阿耨多羅三藐三菩
提須菩提汝若作是念發阿耨
多羅三藐三菩提者說諸法斷

我是
滅莫作是念何以故發阿耨多
羅三藐三菩提者於法不說斷
滅相須菩提若菩薩以滿恆河
沙等世界七寶布施若復有人
知一切法無我得成於忍此菩
薩勝前菩薩所得功德須菩提
以諸菩薩不受福德故須菩提
白佛言世尊云何菩薩不受福





塵於意云何是微塵眾寧為多
女人以三千大千世界碎為微
故名如來須菩提若善男子善
故如來者無所從來亦無所去
著臥是人不解我所說義何以
菩有人言如來若來若去若坐
貪著是故說不受福德須菩提
德須菩提菩薩所作福德不應

不甚多世尊何以故若是微塵
眾實有者佛則不說是微塵
所以者何佛說微塵眾則非微
塵眾是名微塵眾世尊如來所
說三千大千世界則非世界是
名世界何以故若世界實有則
是一合相如來說一合相則非
一合相是名一合相須菩提一











合相者則是不可說但凡人之
人貪著其事須菩提若若人菩
說我見人見眾生見壽者見
菩提於意云何是人解我所說
義不世尊是人不解如來所說
義何以故世尊說我見人見眾
生見壽者見即非我見人見眾
生見壽者見是名我見人見眾

生見壽者見須菩提發阿耨多
羅三藐三菩提心者於一切法
應如是知如是見如是信解不
生法相須菩提所言法相者如
來說即非法相是名法相須菩
提若有人以滿無量阿僧祇世
界七寶持用布施若有善男子
善女人發菩薩心者持於此經

柳公權書法集

金剛般若波羅蜜經
金剛般若波羅蜜經

二一九　二二〇













乃至四句偈等受持讀誦為人演說其福勝彼云何為人演說不取於相如如不動何以故一切有為法如夢幻泡影如露亦如電應作如是觀佛說是經已長老須菩提及諸比丘比丘尼優婆塞優婆夷一切世間天人阿修羅聞佛所說皆大歡喜信受奉行

金剛般若波羅蜜經









柳公權書法集

太上洞玄消災獲命經
太上洞玄消災獲命經

二二三
二二四

太上洞玄消災護命經

爾時元始天尊在七寶林中五明宮內與無極
聖眾放無極光明照無極世界觀無極眾生受無
極苦惱宛轉世間輪迴生死迴漂浪愛河流吹欲
海沉滯聲色迷惑有無無空有空無色有色
無無有有無始終暗昧不能自明罪竟迷

經于是告諸眾生從不有中無不色
中色不空中空不無有為有非無為無
非空為空空即是空色即是色若能知色
定色即色即空定空即空是色即是色
妙色明照了達妙有諸疑網灸清靜六
人眾妙門自然悟解疑網灸清靜六
根斷除邪根故為汝曲筆說妙經名曰護命
濟度眾生聞此經教誦持不退

河東柳公權書

有飛天神王破邪金剛護法靈童救苦真人金
精猛獸各有億萬衆俱是衛是經隨所供養
扞厄扶裏度一切眾生離染著入諸妙門尒時
天尊即說曰

視不見我 聽不得聞 離種種邊 名為妙道

太上洞玄消災護命經

大唐開成四年丁巳歲土元日修

元始天尊寶命離香火共飲

太上洞玄消災獲命經

柳公權書法集

太上洞玄消災獲命經　二二五
太上洞玄消災獲命經　二二六

翰林學士諫議大夫知制誥

王獻之
四言詩幷序
序之行於世故以

柳公權書法集

蘭亭詩幷序
蘭亭詩幷序

二二七
二二八

錄其詩父多不可
全載今各裁其佳
句而題之名古人
斷章之義也以詩
如水

蘭亭詩并序

夫人之相與俯仰
一世或取諸懷抱
悟言一室之內
或因寄所託放
浪形骸之外雖
趣舍萬殊靜躁不

代謝鱗次念蔦人
同欣四春朱和氣
載詠詩彼舞雩興
代同流乃隻齊好

敬懷一匝
謝綸
仔若兕千有懷慕
遊擊旅寓觀寶款
妹立森三蓮嶺藻

柳公權書法集
蘭亭詩并序
蘭亭詩并序
二二九
二三〇

蘭亭稧詩巻

蘭亭稧詩巻
蘭亭稧詩巻

柳公權書法集

蘭亭詩并序

蘭亭詩并序

三олина三

（右側）
森森嘗過霄長慎
叢眾散流
辭謝心
眺業阿寓目高
林青靄醫岫備

（左側）
蒼林签見寂賓
霏霞成陰
蘇韡
冠岑脩漾鏘作
蘇鳴齋書崿吐澗

蘭亭詩并序

仰視碧天際
俯瞰淥水濱
寥闃無涯觀
寓目理自陳
大哉造化工
萬殊莫不均
群籟雖參差
適我無非新

滢滢德代水潇然
良涛修林阴濯
濑萦匝宇地激连
滥觞拂
筏丰

俯挥
仰素波仰掇芳
兰幽想真契希风

小歎
孫綽

泛泛大造万化壇

蘇公蘇書苑集

蘭亭詩年數
蘭亭詩年數

柳公權書法集

蘭亭詩并序
蘭亭詩并序

二三五
二三六

靴四條□同有寶異
標會平觀運模範
濘隱机允我仰希
期此
美林趾

丹崖錄玉
範藻眹
林綠水
載沉
泰交社
庶有□
載浮
波載浮

蘭亭脩禊集

蘭亭脩禊集

柳公權書法集

蘭亭詩并序
蘭亭詩并序
二三七
二三八

歡嘉賓薪躊躇相與
遊盤徵音迷詠穠
寫昔蘭苟齊一致
遊想揚筆
已凝思

歸
不浪繚津藥步穎
湄心玄寄 千載同

在春暇日味存林
日篲立

蘭亭續帖卷四

蘭亭續帖卷四

春日遊羅敷潭
行歌入黃華川
崢嶸淸輝遠
登眺白雲閒
石徑五松下
飄然與神鮮
門開赤[?]色
竹映丹霞[?]
[?]茅山趣遠
及此道情閒
[?][?]相送
[?][?]一攀

嶺今我斯遊神悟
心靜足徽止
鑒懷山水儲佳意
鞿羈形薄榮穎嗟柎

籠罩遊羽扇香鱗
睢清池絲目寄心
歡賓二亭
已豐已　自此已下无人盡五言

韓嶠叢岫陟眾巒

蘭亭詩并序
蘭亭修禊詩

蘇文忠公書法集
240
236

柳公權書法集

蘭亭詩并序
蘭亭詩并序
二四一
二四二

踟躕暎典皿寄歡
幽時華茂
林榮其蔚澗激其
隈沉之輕觴

其懷
庚戌
松慨衰遼之遠邁
公
理感則一筌一悟
會

會稽山陰之蘭亭脩稧事也羣賢畢至少長咸集此地有崇山峻領茂林脩竹又有清流激湍暎帶左右

柳公權書法集

蘭亭詩并序 二四三

蘭亭詩并序 二四四

王羲之詩序

夫人之相與俯仰一世或取諸懷抱悟言一室之內或因寄所託放浪形骸之外

孫興公

古人以水喻性有
旨哉非以操之則
清渟之則濁耶故

振轡於朝市則充
屈其心生閒步於
林野則遼落已素
興飾則憯義為懷
美盼詠嘆向顧攘
羨延詠聲向操





增懷口花瞑瞑之
中思瑩拂之道著
欷以秋于夏潤
之賓寓以貞下之
瀰万頃乃席芳草

鏡清往奇物觀魚
鳥具楨同縈蕩生
馺鵝於逸心人
醒齊以遠觀出法
花美為滂賞鵾鵬

柳公權書法集
蘭亭詩并序
蘭亭詩并序
二四五
二四六

蘭亭詩并序

蘭亭詩并序

246
245

柳公權書法集

蘭亭詩并序
蘭亭詩并序

二四七
二四八

二妙既能陵俗
宣尼西邁樂與時
遐跡京畿言往復
雖移新故相擾今
日之迹將陳矣

原詩人之致興處
詠焉

師瞻雲際濟鑒

蘭亭詩并序
蘭亭詩并序
二四八
二四九

渌水濱寥朗無崖
觀察眇理自陳大
矣造化功萬殊莫
不均群籟雖參差
適我無非新

猗與二三彦
散豁情志暢
域滯賞寧虛
微風萬類輕航淳
醽階寄冥賞
謝安
伊昔先子友
同襟賞高館
景微風蕙航淳
聯階寄所歡

蘭亭脩禊詩集

蘭亭詩并氣
蘭亭情并氣

羲唐雖殊混一象
世滌蕩彭殤
謝万
肆宴春陰旗句芒
舒陽攉靈液被九

柳公權書法集
蘭亭詩并序
蘭亭詩并序
二五一
二五二

區英風扇鮮榮碧
林群萃似蘭
新篁朝翕極翰遊
騰鱗躍日岑
孫綽

蘭亭續帖共四卷
蘭亭續帖共四卷
二五二

柳公權書法集

蘭亭詩并序
蘭亭詩并序
二五三
二五四

溯風排狂猺亭雲
蔭九皋嚶羽吟脩
游鱗戲瀾濠濩筆
薩雲藻濲言剽筆
時弥爭爾忘味

公瀾韶
徐豊出
清響撥絲竹阻荊
詞綺睬零鵾飛曲
歎然朱顏靜

蘭亭續帖并氣
蘭亭續帖并氣

柳公權書法集

蘭亭詩并序 二五五
蘭亭詩并序 二五六

孫綽
地主觀山水仰尋
幽人蹤沼激中
遙竹栢澗儵桐因
流轉輕觴吟風翻

漢松時翕吟長澗
茭籟吹達苓
玉林之
鮮龍伏林潛遊鱗
戲情渠瀺小欣投







柳公權書法集

蘭亭詩并序
蘭亭詩并序
二五七
二五八

釣得憑鑒在藥
春精
仙眺華未發猶仰
清川濬湖泉流芳
醇醪水果心欽仰

想跡
機遺田良
何酣嗒
也同斯歡
怡人詠無窮

烟熅氣風廟𤉸怡

蘇公帖舊書巢

蘭亭續帖卷
蘭亭續帖卷

二五八
二五七

柳公權書法集

蘭亭詩并序

蘭亭詩并序

二五九

二六○

和氣溥鸑藇時
逍遙膺通津
嘉會欣時遊豁朗
暢心神聆諷曲

瀬徐沒特素鱗
王徽之
上下有實藏安用
羈此雖不曾
為契其山河

羣賢畢至少
長咸集此地
有崇山峻領
茂林脩竹

又有清流激
湍暎帶左右
引以為流觴
曲水列坐其

永和九年歲
在癸丑暮春
之初會于會
稽山隂之蘭
亭脩稧事也

柳公權書法集

蘭亭詩并序
蘭亭詩并序

二六一
二六二

鄰雲靄自此六十二人至四十二

以風起東不和
不其察當上與諸
自以西言遊近郊
唐懷

神滌宇宙州形派
濠梁津今懷賢史
徽尚根昧古人

韓叢懷逸辭騰派
得嗣

蘭亭續帖卷八

蘭亭續帖卷八

謝尚
尚近諸
患漸佳
卿復如
常也所
疾尚爾
不佳耿
耿

謝奕
奕上日
月如流
奄逝彌
年永惟
崩慕痛
之深至
兼以情
事不可
居處

想亭臨詩一首
千載懷遺芳
曹茂之
時來非吾事
山水間何摅方

蘭亭詩并序

袁嶠之
四眺華林
無異追人遊
遙濛梁猖遊往返
遠浪流無月鄉

柳公權書法集
蘭亭詩并序
蘭亭詩并序
二六三
二六四

蘇文忠公書法集

蘭亭詩并序
蘭亭帖并序

二六三
二六四

羣籟雖參差
適我無非新

雖無絲竹管絃之盛
一觴一詠亦足以暢敘幽情

是日也天朗氣清
惠風和暢仰觀宇宙之大
俯察品類之盛

柳公權書法集

蘭亭詩并序 二六五
蘭亭詩并序 二六六

三春陶和氣萬齊
一歡昭后欣時和
鶯雲曠清瀾壑弓
隨嶺暢情然遺世

唯望巖娥眇骸順
川謝楫等謝懌
踜骸伯不遠迴波
縈遊鱗千載同一
朝以綺陶清塵

蘭亭八柱帖

蘭亭修禊圖
蘭亭修禊帖

二六五
二六六

庾蘊
想虛舟誕俯詠
世上賓朝營雖出
榮咀嚼自同
恆律

王
想盧冊談俯欸
寄有尚室尼趙祈
子若云志曹生叢
喬寫令我歡斯遊
俆旄

柳公權書法集
蘭亭詩并序
蘭亭詩并序

二六七
二六八

蘭亭詩并序

仰視碧天際
俯瞰淥水濱
寥朗無涯觀
寓目理自陳
大哉造化工
萬殊莫不均
群籟雖參差
適我無非新

鮮于樞書詩卷

蘭亭詩并序　二六八
蘭亭詩并序　二六七

或取諸懷抱
悟言一室之內
或因寄所託
放浪形骸之外
雖

悒情詠楚鴞
青春乍と
林竹挂苦崖幽澗
激情流業敬肆宵
悲酬籠豁滯□

王鏹
散豁情志暢廛纓
息以拍怀揩遺
言恬神味重玄
主慮色

柳公權書法集
蘭亭詩并序
蘭亭詩并序
二六九
二七〇







柳公權書法集

蘭亭詩并序

聖慈帖

二七一
二七二

聖慈允許守官行
懇乞俯循為幸
耀續縱紫攝書

未繼子子根褐
良忍欽超逸猶獨
往

聖慈帖

不一訊然馳仰弟子十四日誠懇前時豈及三五

奉榮帖

奉榮示承已上訖惟慶悅不憘但戶役悒恨情何以所要怖荷難任

蘇公蘇書尺集

奉榮帖　二六四
望愛帖　二六三

柳公權書法集

奉榮帖
伏審帖

二七五
二七六

奉榮奉病便當廣
惠不具公權狀白

伏審姊姊
弟與姪弟因遣門下
馬婿作理會元七來
第與姊弟因送門遣開
澄弟速到極也甚左右

諸尚書侍郎等共
未合居卻何悒悒乎
一昨權之廿三弟廿
四弟廿七弟卅要卅一
弟卅二弟孫尚藥小

楷後厚送住宅

柳公權書法集
伏審帖
伏審帖
二七七
二七八

柳公權書法集

嘗瓜帖

279
280

瓜一顆時新第
一割而嘗之味又甘
好以表沙之孝也明
後玉後民志郎

當世四娘名
沙書一行恒住為然
李居彦左寬中
誠懷不不宣

菅家後集

菅本甲
菅本乙

二八〇
二七九

辱問却之及碑本兼蒙將徐涯但恨及側目見趙張如靈將

說爲錄佛也甚不具子權呈

蘇公醉書集

尋問古
尋問詩

二八三
二八二

柳公權書法集

蒙詔帖

蒙詔帖

二八三
二八四

權蒙
詔出
守翰
林

情屬
饜
託

職守閑人說

蘇軾書法集

卷四十
卷四十三

2844
2843

柳公權書法集

蒙詔帖

蒙詔帖

二八五
二八六

蘇公藪書法集

蘇藪書
藪書法

二八六
二八五

出 版 人　所广一
责任编辑　李正堂　汪洪梅
责任校对　贾静芳
责任印制　曲凤玲

图书在版编目（CIP）数据

颜欧柳赵合集.柳公权书法集／（唐）柳公权书．—北京：教育科学出版社，2013.12
（天禄琳琅艺术书房.第3辑，书——翰墨春秋）
ISBN 978-7-5041-7609-7

Ⅰ.①颜… Ⅱ.①柳… Ⅲ.①汉字—法书—作品集—中国—唐代　Ⅳ.①J292.24

中国版本图书馆CIP数据核字（2013）第098101号

天禄琳琅艺术书房　第三辑　书——翰墨春秋
颜欧柳赵合集　柳公权书法集
YANOULIUZHAO HEJI LIUGONGQUAN SHUFAJI

出版发行	教育科学出版社		
社　　址	北京·朝阳区安慧北里安园甲9号	市场部电话	010-64989009
邮　　编	100101	编辑部电话	010-64989445
传　　真	010-64891796	网　　址	http://www.esph.com.cn
经　　销	各地新华书店		
制　　作	日照太一文化传媒有限公司		
印　　刷	日照教科印刷有限公司	版　　次	2013年12月第1版
开　　本	210毫米×320毫米　16开	印　　次	2013年12月第1次印刷
印　　张	19.5	定　　价	450.00元（1函2册）

如有印装质量问题，请到所购图书销售部门联系调换。